在一月的某個寒冷的夜晚。

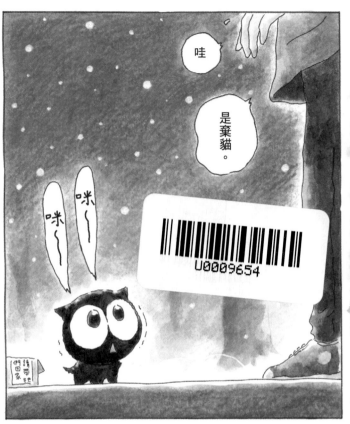

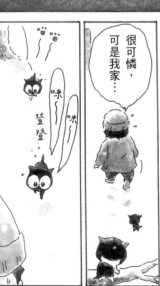

目 錄

第1章　被拋棄　　　　　　　　　4

第2章　我家來了貓　　　　　　　11

第3章　我是拳擊手　　　　　　　25

第4章　夢碎　　　　　　　　　　41

第5章　跟你一起生活　　　　　　57

第6章　小嘰嘰談戀愛　　　　　　71

第7章　小黑奮戰　　　　　　　　　　　　87

特別篇　貓與聖誕節　　　　　　　　　　101

第8章　開始打工　　　　　　　　　　　　105

特別篇　猛衝貓　　　　　　　　　　　　　112

第9章　遍體鱗傷的小黑成為老大　　　　　115

第10章　挑戰的結果　　　　　　　　　　　127

第11章　永遠在一起　　　　　　　　　　　142

特別篇　日常生活　　　　　　　　　　　　152

後記　　給小黑、小嘰嘰與哥哥　　　　　　155

第1章　被拋棄

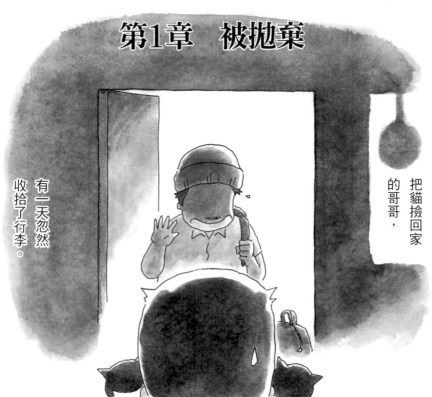

把貓撿回家的哥哥，

有一天忽然收拾了行李。

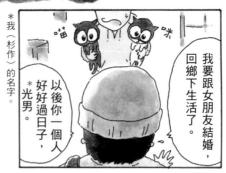

我要跟女朋友結婚，回鄉下生活了。

以後你一個人好好過日子，*光男。

*我（杉作）的名字。

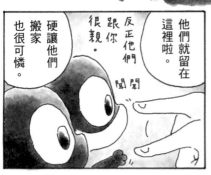

他們就留在這裡啦。

反正他們跟你很親。

硬讓他們搬家也很可憐。

鬧鬧

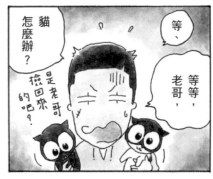

等、等等，老哥，

貓怎麼辦？

是老哥撿回來的吧？

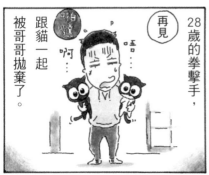

28歲的拳擊手，跟貓一起被哥哥拋棄了。

再見

啊⋯

唔⋯

咿咿白

撫養親屬

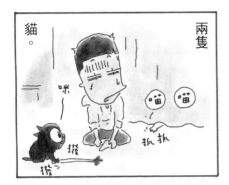

兩隻

貓。

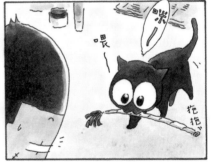

靠哥哥賺錢過日子的我，

只剩下……

明天開始該怎麼辦？

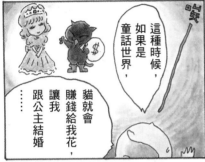

這種時候，如果是童話世界，

貓就會賺錢給我花，讓我跟公主結婚……

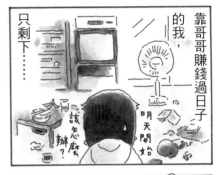

喂——

咪——

好痛！

快玩來

我陪你玩

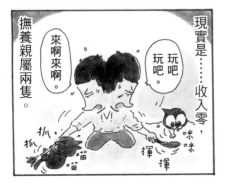

現實是……收入零，

撫養親屬兩隻。

玩吧。玩吧。

來啊來啊。

開動！

吃飯啦，

油醬

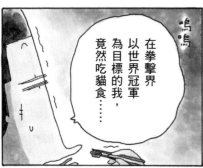

在拳擊界以世界冠軍為目標的我，竟然吃貓食⋯⋯

嗚嗚

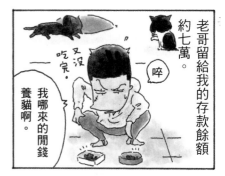

老哥留給我的存款餘額約七萬。

又沒吃完。

哼

我哪來的閒錢養貓啊。

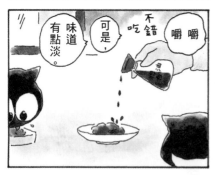

不錯吃

嚼 嚼

可是味道有點淡。

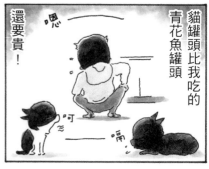

貓罐頭比我吃的青花魚罐頭還要貴！

呃

呵

喵

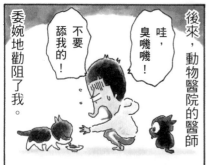

委婉地勸阻了我。

不要舔我的！

哇，臭嘰嘰！

後來，動物醫院的醫師

小黑

小嘰嘰

6

會傳染

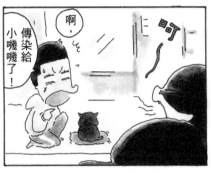

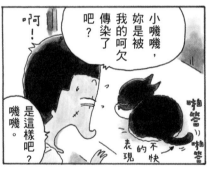

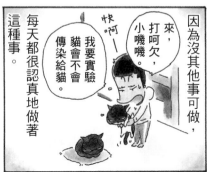

7

為什麼貓都叫不來

杉作
Sugisaku

第2章　我家來了貓

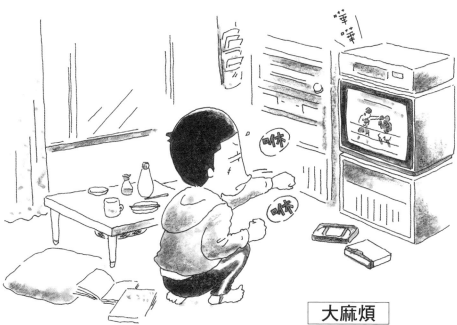

大麻煩

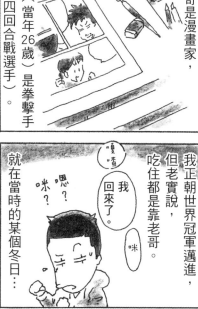

哥哥是漫畫家，我（當年26歲）是拳擊手（＊四回合戰選手）。

＊四回合戰就是四回合制比賽，大多數的選手在取得拳擊手的證照後，就會成為比賽場數比較少的四回合戰選手。

我正朝世界冠軍邁進，但老實說，吃住都是靠老哥。就在當時的某個冬日…

我回來了。

嗯？
咪？
咪

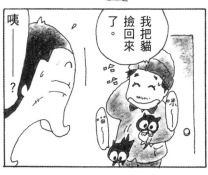

我把貓撿回來了。

哈哈

咦——？

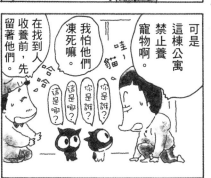

可是這棟公寓禁止養寵物啊。

我怕他們凍死嘛。

哇！貓！

在找到人收養前，先留著他們。

哈哈

你是誰？
這是誰？
你是哪？
這是哪？

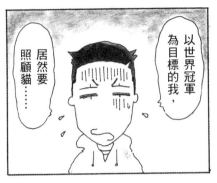

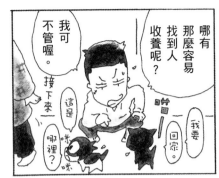

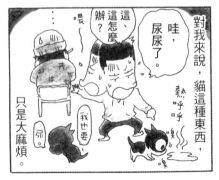

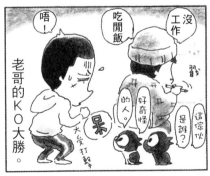

麻煩的理由

我原本就討厭貓。

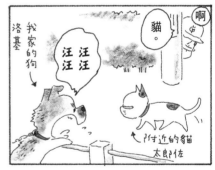

臭小子！

這傢伙是算準洛基跑不過來，耍著他玩。

可惡
汪汪汪

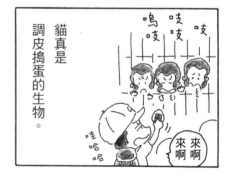

貓真是調皮搗蛋的生物。

吱吱吱
嗚嗚
哇哈哈
來啊
來啊

從此以後我就討厭貓了。

貓…
嗚

嗚嗚
汪汪
嘎

14

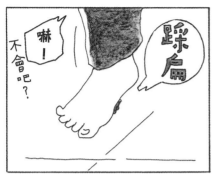

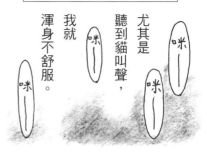

這樣的我要照顧貓

尤其是聽到貓叫聲，我就渾身不舒服。

咪—咪—咪—咪—咪—

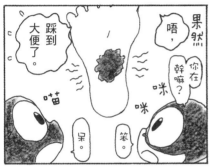

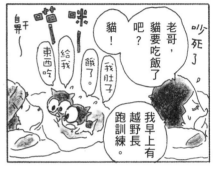

15

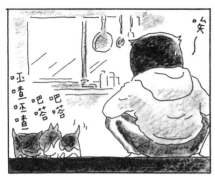

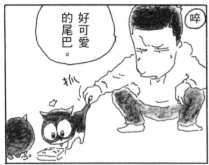

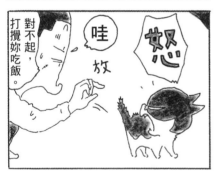

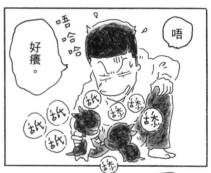

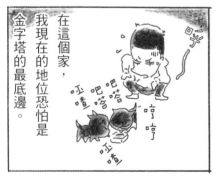

風景

17

18

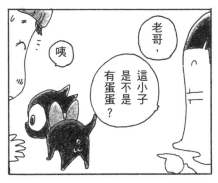

小黑的第一印象

小黑的
叫聲
比小嘰嘰
高八度。

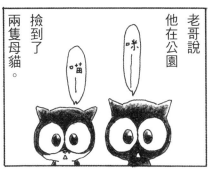

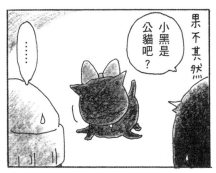

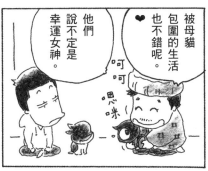

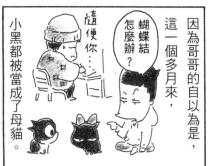

19

小嘰嘰給人的第一印象

小精靈

只有小嘰嘰是母貓嘍？

也好啦，還滿可愛的呢，

小嘰嘰。

好難看的臉。

臭小子，不要打呵欠。

哈哈

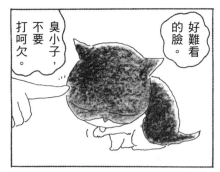

哈哈哈

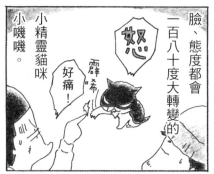

臉、態度都會一百八十度大轉變的

怒

霹哧！

好痛

小精靈貓咪小嘰嘰。

20

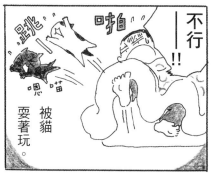

夥伴

晚上，

貓的眼睛會發亮。

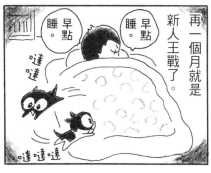

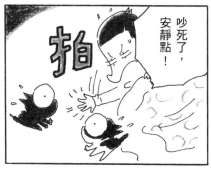

21

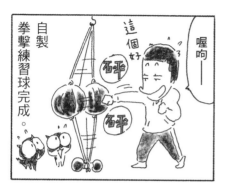

自製拳擊練習球完成。

這個好

碎平 碎平 碎平

喔�

嘮……

吵死了——!!

截稿前很可怕的

彈 彈 彈

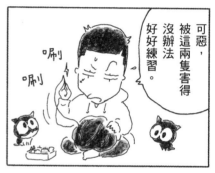

可惡，被這兩隻害得沒辦法好好練習。

唰 唰

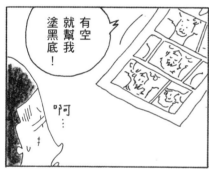

有空就幫我塗黑底！

啊……

痛。 刺

痛。 刺

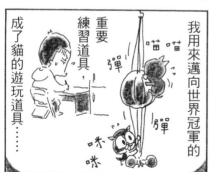

我用來邁向世界冠軍的重要練習道具，成了貓的遊玩道具……

喵 喵

彈 彈

咪 咪

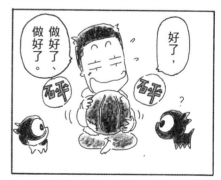

好了，做好了、做好了。

好了，

碎平 碎平

?

22

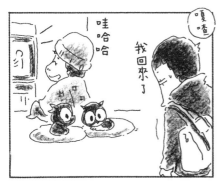

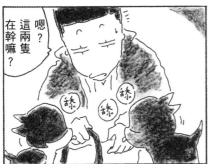

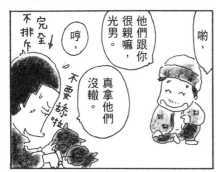

鹽分

第3章　我是拳擊手

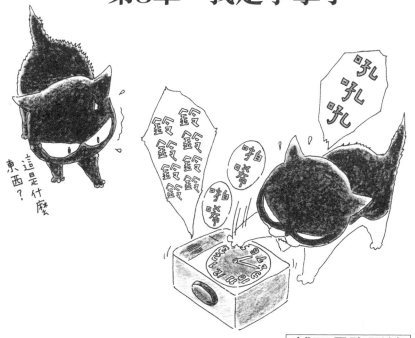

越野長跑訓練

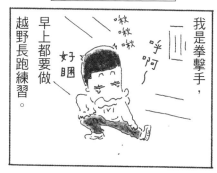

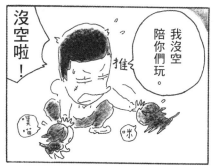

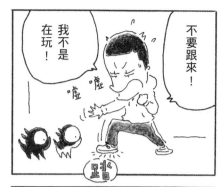

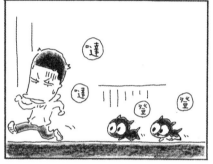

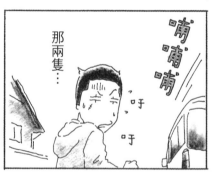

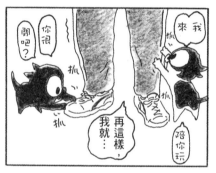

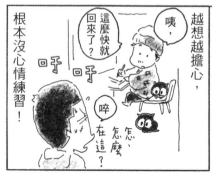

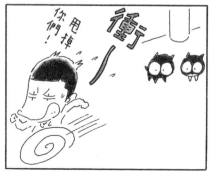

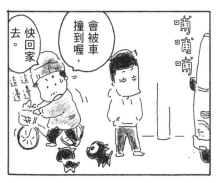

什麼都不做
也說不過去，

所以練習間的空檔，
我會幫哥哥做事。

稿子順利完成，
就去了澡堂。

毛巾帶了嗎？

帶了。

啦啦啦

咦？

不跟來呢。

阿，小黑跟來了。

嘰嘰跟跟來了。

喂，等等。

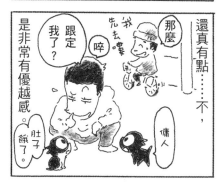

還真有點……不，
是非常有優越感。

那麼，跟定我了？

我先去囉。

啐

傭人

肚子餓了。

咦，貓也會跟來？

是這兩隻比較特別嗎？

貓跟狗一樣跟來？

誰知～

喵

咪

27

貓的想法

老哥特製逗貓棒

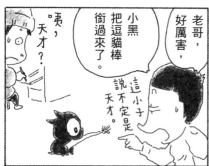

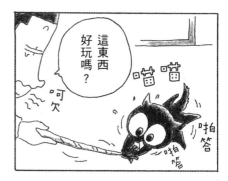

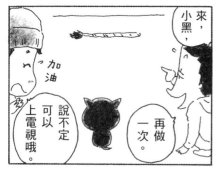

狗與貓

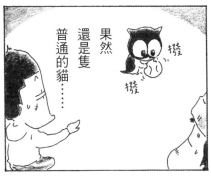

貓的額頭

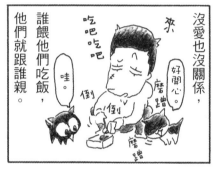

沒愛也沒關係，誰餵他們吃飯，他們就跟誰親。

來

吃吧吃吧

好開心。

哇。

倒

磨蹭 磨蹭

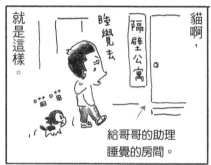

貓啊，就是這樣。

隔壁公寓

睡覺去

喵喵

給哥哥的助理睡覺的房間。

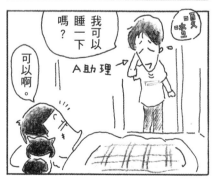

我可以睡一下嗎？

可以啊。

A助理

呼嚕嚕嚕

咪咪

咪咪

怎麼了？

喔

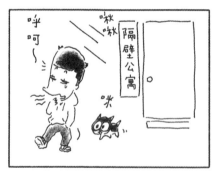

他們跟A助理比跟餵他們吃飯的我還親。

哈哈

乖乖，我知道了。

咪～

呼嚕呼嚕

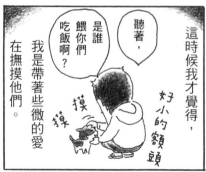

呼呵～

啾啾

隔壁公寓

咪

這時候我才覺得，好小的額頭

聽著，是誰餵你們吃飯啊？

我是帶著些微的愛在撫摸他們。

摸 摸 摸

男女有別？or 性格？

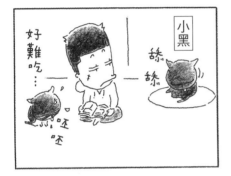

這兩隻

老是侵佔

坐墊。

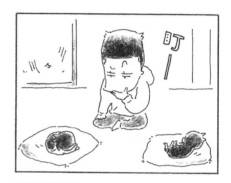

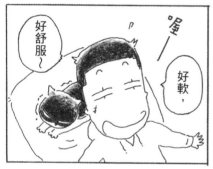

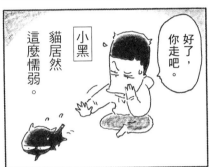

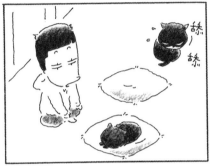

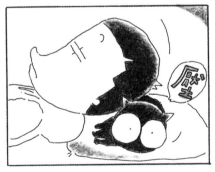

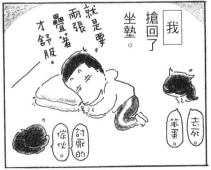

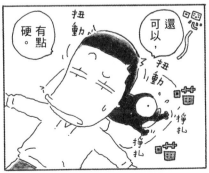

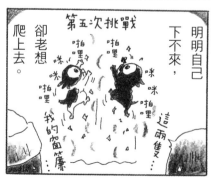

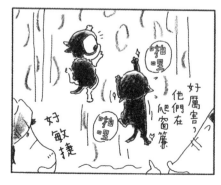

認真比賽

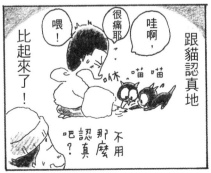

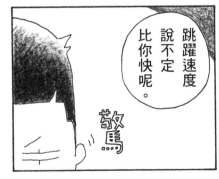

肉球

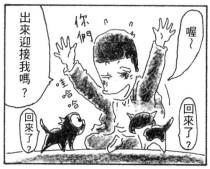

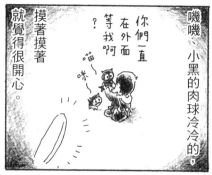

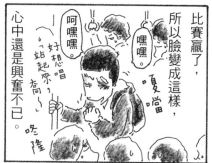

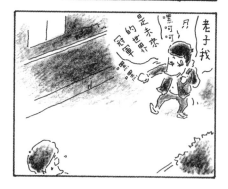

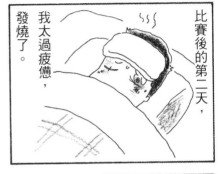

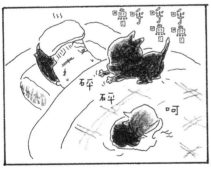

沉重包袱

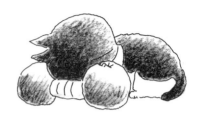

剛開始我搞不懂，
這兩隻是
瘋了嗎？

嗚嗚

好痛，別抓了

我要截稿了

這兩隻
這樣「抓放抓放」
是在幹嘛。

手一直
抓放
抓放。

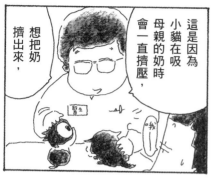

這是因為
小貓在吸
母親的奶時
會一直擠壓，

想把奶
擠出來，

太早離開母親，
就擺脫不了
這樣的習慣。

太早離開

母親……

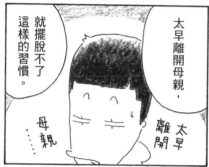

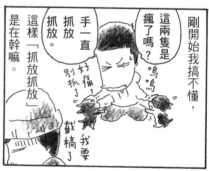

啊，這個
動作？

是不是
一直
張張握握？

動物醫院

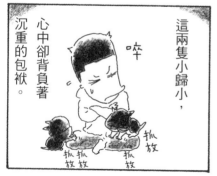

這兩隻小歸小，
心中卻背負著
沉重的包袱。

哞

抓放
抓放
抓放

38

路

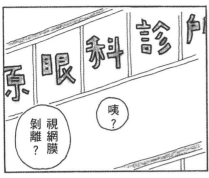

咦？

視網膜剝離？

嗯

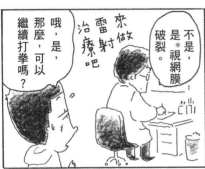

不是，是＊視網膜破裂。

來做雷射治療吧

哦，那麼，是，可以繼續打拳嗎？

咦——

呃，

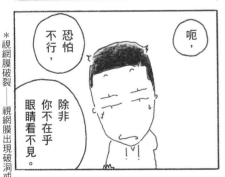

呃，

恐怕不行，除非你不在乎眼睛看不見。

＊視網膜破裂──視網膜出現破洞或龜裂的症狀，是造成視網膜剝離的主因。

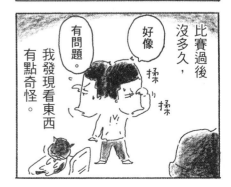

比賽過後沒多久，我發現看東西有點奇怪。

好像有問題。

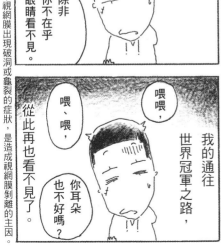

我的通往世界冠軍之路，從此再也看不見了。

喂、喂，

喂喂，

你耳朵也不好嗎？

39

第4章 夢碎

尼特族與貓的生活

茫然——

眼睛不行後，身為拳擊手的我，茫然——失去了目標。

你還好吧？光男。

我知道打擊手很大。

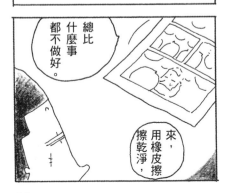

總比什麼事都不做好。

來，用橡皮擦擦乾淨，

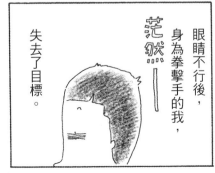

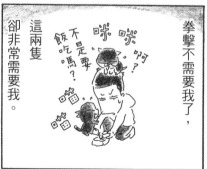

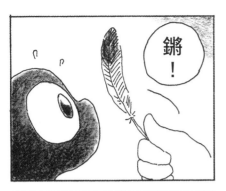

平等

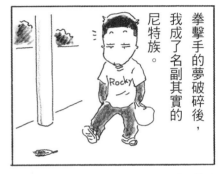

拳擊手的夢破碎後，我成了名副其實的尼特族。

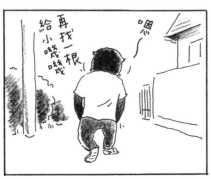

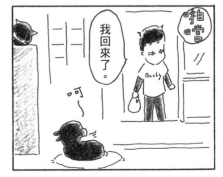

外出

悄悄——

呼呵——

喵

悄悄——

小黑，你是男人吧？

逃

逼近

特技

房間也不收拾，過著邋裡邋遢的生活。

靠哥哥的錢生活

這些就是哥哥的帳戶 3 萬⋯⋯我的帳戶 5 萬⋯⋯

我的工作。

按按

老哥的漫畫

橡皮擦擦拭

擦擦

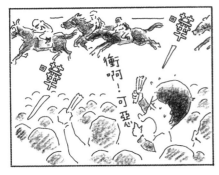

衝啊⋯可惡

嘩！嘩嘩！

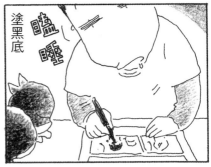

塗黑底

睡睡

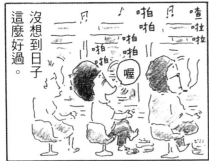

喳啦啦 啪啪 啪啪 啪啪

喔

沒想到日子這麼好過。

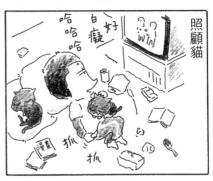

照顧貓

好癡 哈哈哈

抓 抓

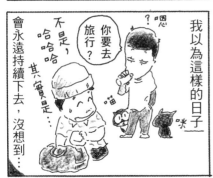

你要去旅行？

不是，哈哈哈 其實是⋯⋯

喵 咪

我以為這樣的日子會永遠持續下去，沒想到⋯⋯

老哥

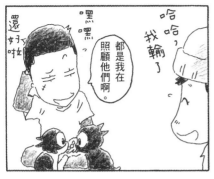

哈哈，我輸了

嘿嘿～

都是我在照顧他們啊。

還好啦

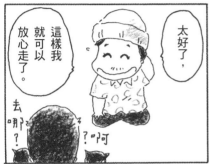

太好了，這樣我就可以放心走了。

去哪？

阿？？？

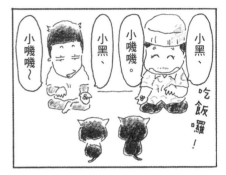

小黑、吃飯囉！

小嘰嘰。

小黑、

小嘰嘰～

啦啦

喔

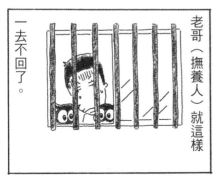

老哥（撫養人）就這樣一去不回了。

喔喔

連小嘰嘰都過去了

47

新天地

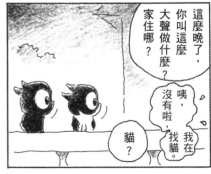

家人

我想，貓如果不見了，

嗯，反而清爽多了。

那就算了。

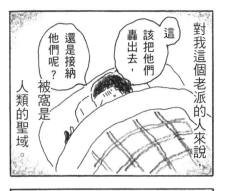

啊

對我這個老派的、人來說，

這還是接納他們呢？該把他們轟出去，還是被窩是人類的聖域。

唔

回來了也好，可是，

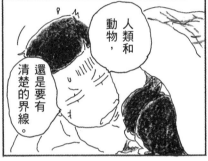

人類和動物，還是要有清楚的界線。

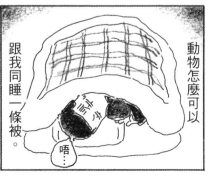

動物怎麼可以跟我同睡一條被。

唔⋯

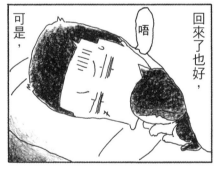

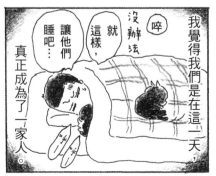

啐沒辦法就這樣，讓他們睡吧⋯

我覺得我們是在這一天，真正成為了一家人。

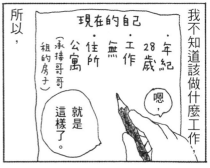

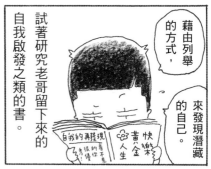

削減經費

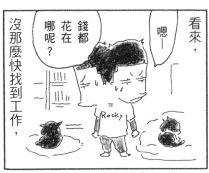

看來，嗯——錢都花在哪呢？沒那麼快找到工作，

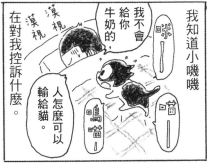

在對我控訴什麼。漠視漠視，人怎麼可以輸給貓。我不會給你牛奶的，我知道小嘰嘰

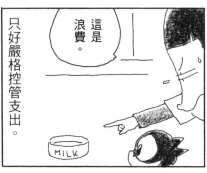

這是浪費。只好嚴格控管支出。

MILK

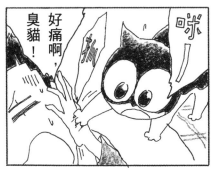

好痛啊，臭貓！咻

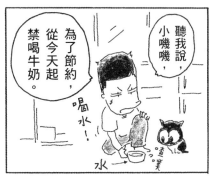

為了節約，從今天起禁喝牛奶。聽我說，小嘰嘰，喝水！水→

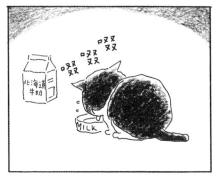

雙雙雙雙

北海道牛奶

MILK

叮一一

吃吧。

打散的
生蛋

敲開

不屑

我不愛吃

呀嗒
呀嗒

啊

可惡的
小黑

這是我花剩
下的一點存款
買來的呢

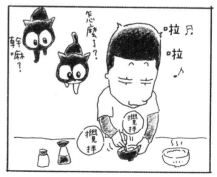

怎麼了？

幹嘛？

啦
啦♪

攪拌

攪拌

全壘打

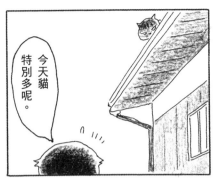

今天貓特別多呢。

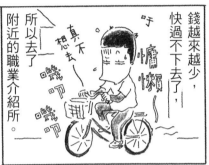

錢越來越少，快過不下去了，所以去了附近的職業介紹所。

吓

慵懶

真不想去——

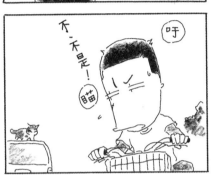

天，不是！

喵

不、不是！

吓

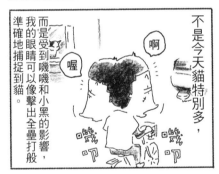

不是今天貓特別多，而是受到嘰嘰和小黑的影響，我的眼睛可以像擊出全壘打般準確地捕捉到貓。

啊

喔

嗯

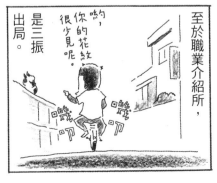

至於職業介紹所，是三振出局。

唷，你的花紋很少見呢。

唔

第5章　跟你一起生活

勢力範圍

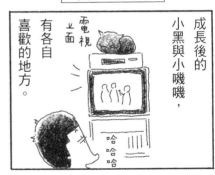

成長後的小黑與小嘰嘰，

電視上面

有各自喜歡的地方。

哈哈哈

喔

嘿嘿，

有機可乘。

嘩啦

在速克達上面

小嘰嘰

嗯

此喵
齒喵

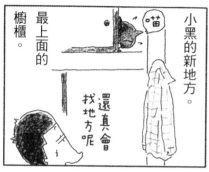

小黑的新地方。

最上面的櫥櫃。

喵

還真會找地方呢

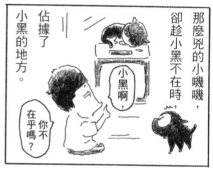

那麼兇的小嘰嘰，卻趁小黑不在時，佔據了小黑的地方。

小黑啊，

你不在乎嗎？

喵

你好像很開心呢

小黑

就這樣算了嗎？

小黑啊

登

忍氣吞聲

第二天——

小黑啊

這樣就算了嗎？

舔舔

東張

西望

跟蹤調查

還是找不到工作，閒得慌。

電視也不好看啊

是狗啊？

這小子

豎起

小嘰嘰每天都會

在上午11點左右出門。

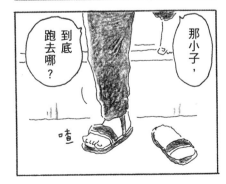

那小子，

到底跑去哪？

嗐

嘩夏日沙

嘩夏日沙

唔

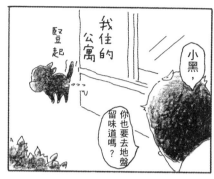

涼快

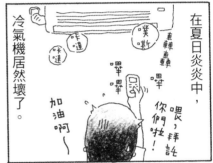

在夏日炎炎中，冷氣機居然壞了。

天氣這麼熱，他們要去哪…

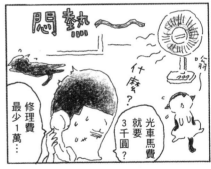

什麼？光車馬費就要3千圓？修理費最少1萬…

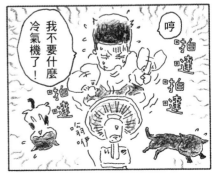

我不要什麼冷氣機了！

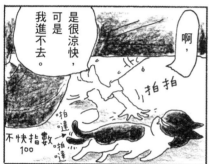

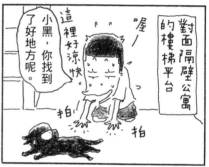

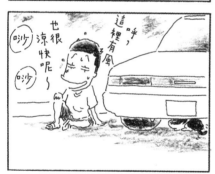

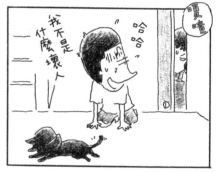

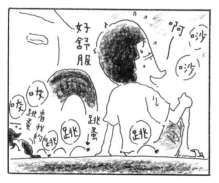

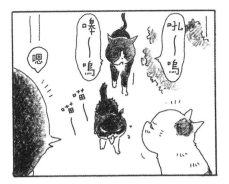

氣勢

這傢伙的氣勢
不一樣。

＊後來我才知道那是這一帶的老大貓。

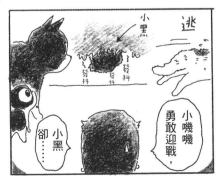

63

男人就該這樣

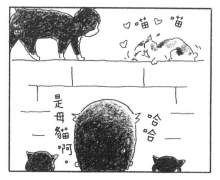

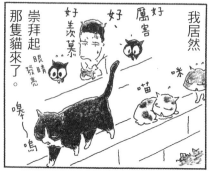

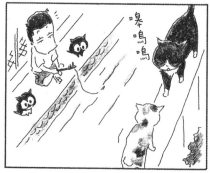

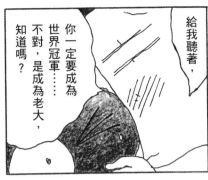

給我聽著，

你一定要成為世界冠軍……

不對，是成為老大，知道嗎？

收到鄉下寄來的救援物資。

冠軍

然後，

賺很多錢，

追到母貓。

要不是眼睛不好，

我現在已經是世界冠軍，追到兩、三個女人了。

這傢伙，

什麼嘛，

去死啦！

呵——

小黑！

你這小子，

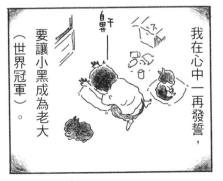

我在心中一再發誓，

要讓小黑成為老大（世界冠軍）。

65

沒見過的傢伙。

所有物

風箏

怎麼辦？

瞥

可是當事者小黑……

小黑喜歡的地方

也有討厭惹麻煩的貓。

？
？

跟她換地方

對了，

顯然不是成為冠軍的料。

這是我的地盤。

豎起

嗯喵喵

撒尿

阿，你這個笨蛋

敬馬

小嘰嘰喜歡的地方

66

惡化

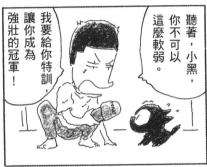

聽著，小黑，你不可以這麼軟弱。

我要給你特訓，讓你成為強壯的冠軍！

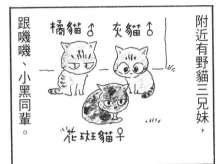

附近有野貓三兄妹，

跟嘰嘰、小黑同輩。

橘貓♂　灰貓♂

花斑貓♀

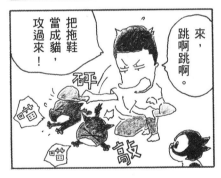

來，跳啊跳啊。

把拖鞋當成貓，攻過來！

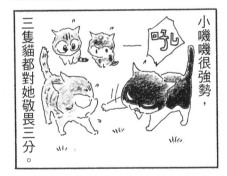

小嘰嘰很強勢，

三隻貓都對她敬畏三分。

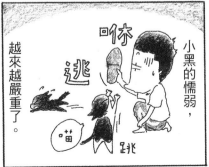

小黑的懦弱，

越來越嚴重了。

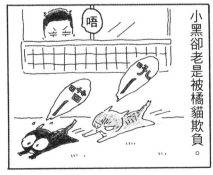

小黑卻老是被橘貓欺負。

唔

小黑的實情

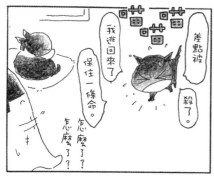

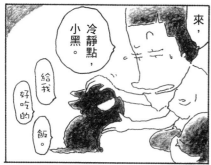

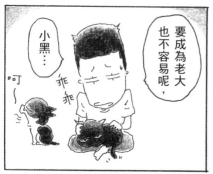

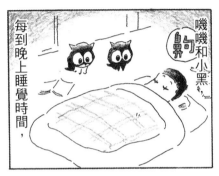

每到晚上睡覺時間，唭唭和小黑

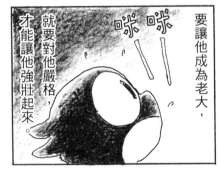

要讓他成為老大，就要對他嚴格，才能讓他強壯起來。

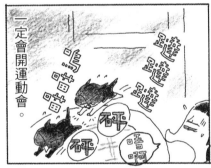

一定會開運動會。

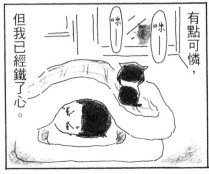

有點可憐，但我已經鐵了心。

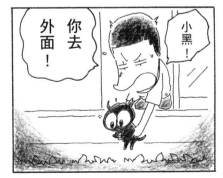

小黑！你去外面！

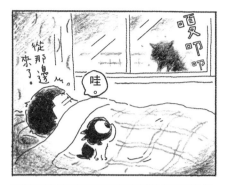

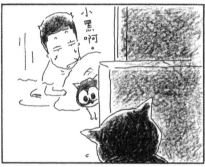

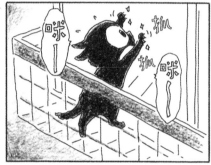

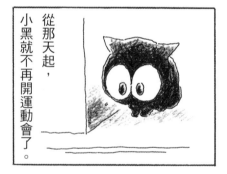

第6章　小嘰嘰談戀愛

和聲

挪

動

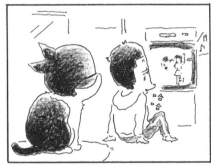

小嘰嘰睡覺時，會用雙手遮住臉。

喂，小嘰嘰，這樣不能呼吸吧？

喂～小嘰嘰～

呵～

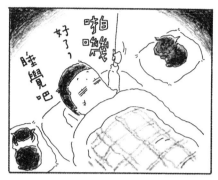

萌芽

小黑稍微長大後，

越來越常待在外面。

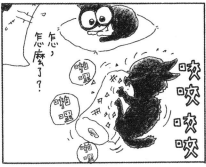

小黑開始湧現奇妙的魄力。

特異功能

買完東西回家時，遇見了小嘰嘰。

恩？

喵

逃 衝

怎麼回事？

嘔真啦

啊

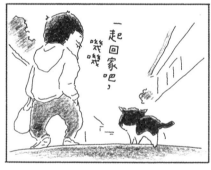

一起回家吧，嘰嘰嘰

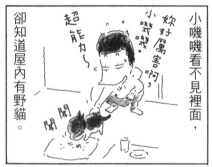

小嘰嘰看不見裡面，卻知道屋內有野貓。

小嘰嘰妳好厲害啊，超能力～

聞聞

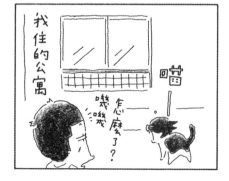

我住的公寓

喵

嘰嘰嘰

怎麼了？

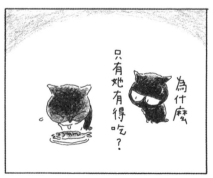

為什麼只有她有得吃？

74

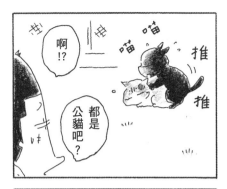

灰貓

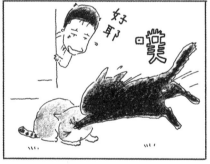

喔，小黑在打架

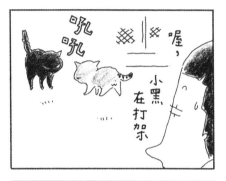

好耶

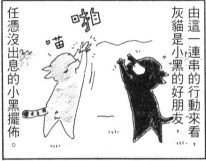

由這一連串的行動來看，灰貓是小黑的好朋友，任憑沒出息的小黑擺佈。

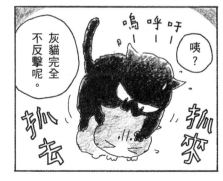

灰貓完全不反擊呢。

咦？

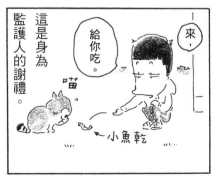

這是身為監護人的謝禮。

給你吃。

來

小魚乾

75

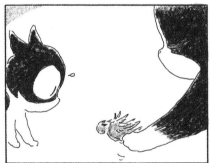

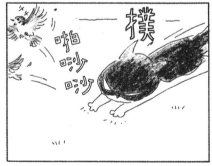

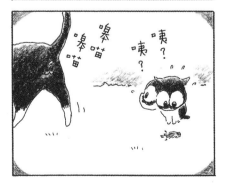

77

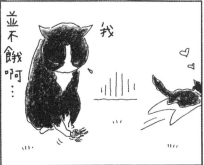

更進一步

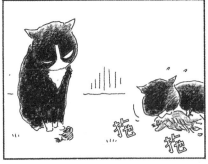

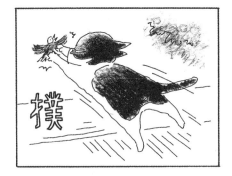

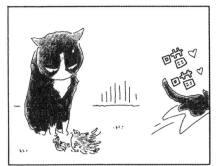

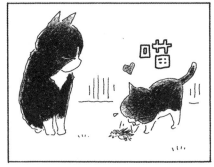

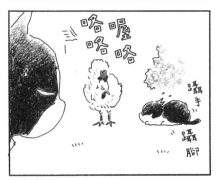

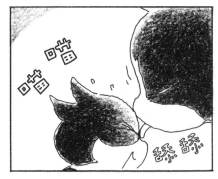

初戀

女兒

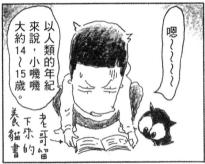

老哥留下來的
養貓書

以人類的年紀來說，小嘰嘰大約14～15歲。

嗯～～～

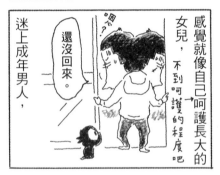

感覺就像自己呵護長大的女兒，不到呵護的程度吧

迷上成年男人，

還沒回來。

啊

老大

嗚喵喵喵

好吵喔喵

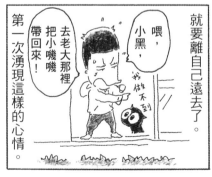

第一次湧現這樣的心情。

就要離自己遠去了。

去老大那裡把小嘰嘰帶回來！

喂，小黑，

我做不到

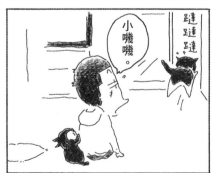

蹬蹬蹬

小嘰嘰。

80

小嘰嘰跟著
老大貓走了。

我開始擔心
她會不會懷孕。

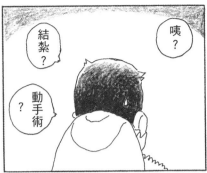

咦？

結紮？

動手術

？

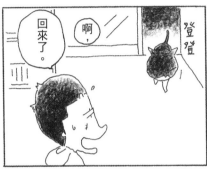

回來了。

啊，

登登

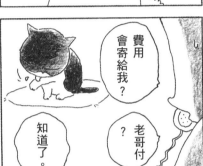

費用
會寄給我？

老哥付
？

知道了。

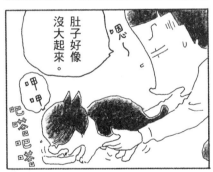

肚子好像
沒大起來。

嗯～

呷呷

巴搭巴搭

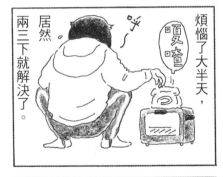

煩惱了大半天，
居然
兩三下就解決了。

嘎查
嘎查

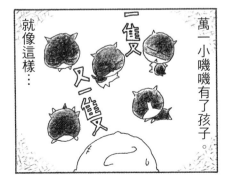

萬一小嘰嘰有了孩子。

就像這樣⋯

一隻
又
一隻
又
一隻
又

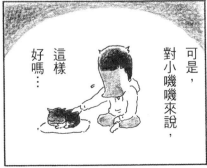

可是，
對小嘰嘰來說，
這樣
好嗎⋯

81

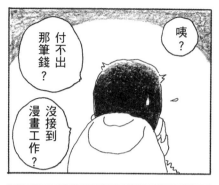

咦？

付不出那筆錢？

沒接到漫畫工作？

會議（續）

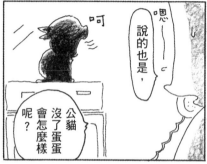

嗯——

說的也是，

呵

公貓沒了蛋蛋會怎麼樣呢？

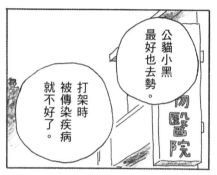

公貓小黑最好也去勢。

打架時被傳染疾病就不好了。

其實為了貓好，最好也不要放出去。

去、去勢？

去勢嗎？

哦…這樣啊。

小黑因為拉肚子來醫院

小黑恐怕會變得更軟弱可憐啊！

男人沒了蛋蛋多可憐啊，哈哈。

會失去活著的樂趣，哈哈。

喵喵 別理我了啦笨蛋

小黑跟小嘰嘰不一樣，因為是公貓，逃過了去勢一劫。

我們這次的決定，大大影響了小黑今後的人生。

那麼，

哦…這樣啊。

我先跟我哥商量。

82

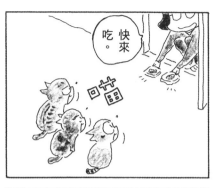

快來吃。

小黑的初戀對象是

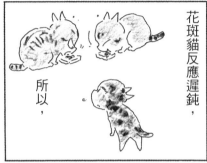

花斑貓反應遲鈍，所以，

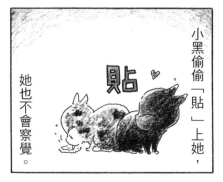

小黑偷偷「貼」上她，她也不會察覺。

花斑貓

83

84

背影

同輩母貓小嘰嘰退隱後，
花斑貓
大受公貓歡迎。

一、二、三，
好厲害，
都是公貓呢，
小嘰嘰

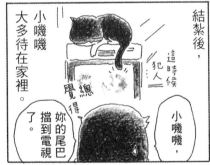

結紮後，
小嘰嘰
大多待在家裡。

這時候
犯人

總覺得
了。

妳的尾巴
擋到電視

小嘰嘰，

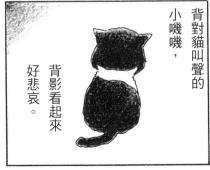

背對貓叫聲的
小嘰嘰，
背影看起來
好悲哀。

陪睡

小黑，放桌吧～

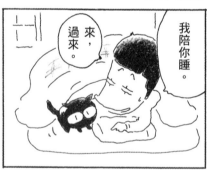

我陪你睡。

來，過來。

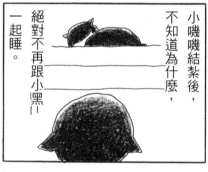

小嘰嘰結紮後，不知道為什麼，絕對不再跟小黑一起睡。

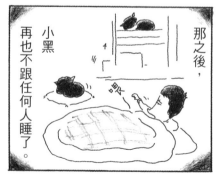

那之後，小黑再也不跟任何人睡了。

第7章 小黑奮戰

圈圈

橘貓 ← 小嘰嘰 ♡

喵

的日光浴好日子

野貓三兄妹

暖洋洋暖洋

橘貓 ← 小嘰嘰

不合格

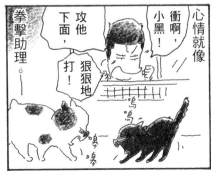

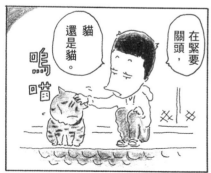

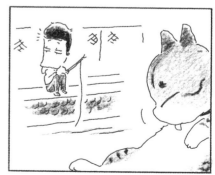

緊要關頭

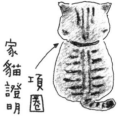

家貓證明 → 項圈

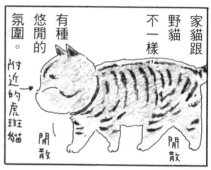

家貓跟野貓不一樣有種悠閒的氛圍。→ 附近的虎斑貓 閒散 閒散

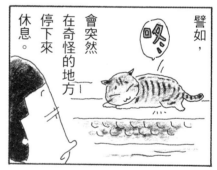

譬如，會突然在奇怪的地方停下來休息。

在緊要關頭，貓還是貓。

賢貓嘰嘰

大錢小錢

嘩啷嘩啷嘩啷嘩啷

挖挖發亮

恩?

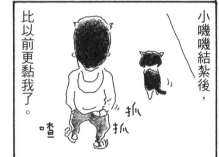

去散散步吧。

呼呵~

嗒

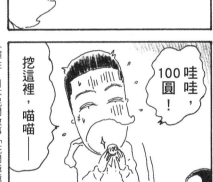

挖這裡,喵喵

哇哇,100圓!

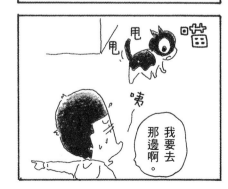

小嘰嘰結紮後,比以前更黏我了。

抓抓

嗒

喵

甩甩

嗒

我要去那邊啊。

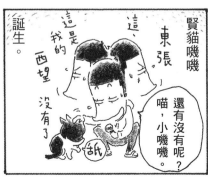

賢貓嘰嘰誕生。

這是我的

東張西望沒有了

舔

還有沒有呢?喵,小嘰嘰。

（譯註：日本民間故事「花開爺爺」中的爺爺，撿到一隻狗。種田時，狗「汪汪」叫著要爺爺「挖這裡」，爺爺就嘩啷嘩啷挖出了一堆大錢小錢。）

91

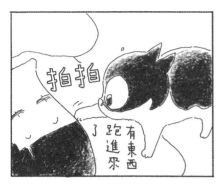

賢貓嘰嘰之二

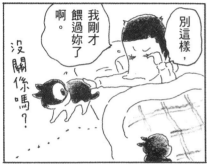

神的賞賜

老哥離開

三個月了。

呀 呀

二、二十圓⋯

我手上

太好了！

抽屜裡有一圓硬幣。

只剩下硬幣。

咍鏗 鏘

好想、好想要。

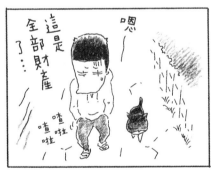

嗯

這是全部財產了⋯

嗟啦啦

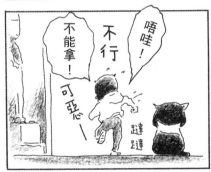

唔哇！

不行！

不能拿！可惡⋯

躂躂

第二天，哥哥接稿的公司匯了一筆錢到我帳戶。

匯錯匯來我這裡了？

我可以用嗎？不好意思，哈哈。

至今我都相信，那是神的賞賜。

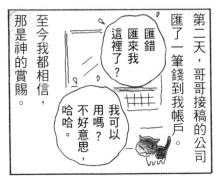

93

歸來

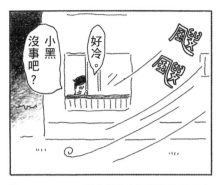

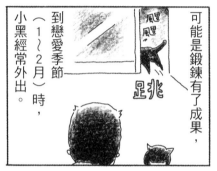

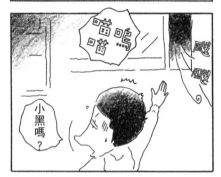

然後

95

進不了家門的小黑…

先被看見屁屁的傢伙就輸了。

趁現在

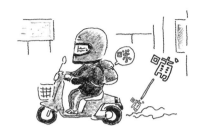

舒適

哈哈哈

真的很溫暖。

把門關起來，對吧？

關閉

咕嘟 咕嘟

喵

伸懶腰

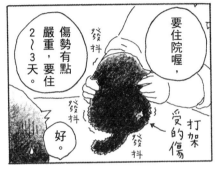

要住院喔，傷勢有點嚴重，要住2～3天。

發抖

好。

打架受的傷

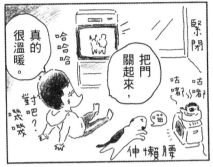

好了

睡吧

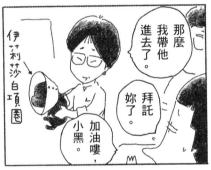

那麼我帶他進去了。拜託妳了。

伊莉莎白項圈

加油嚕，小黑。

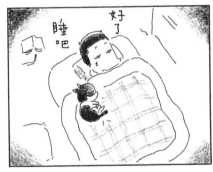

這麼說很對不起小黑，可是沒他在，真的很舒適。

鼾

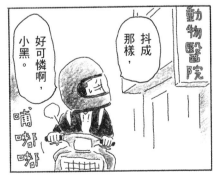

好可憐啊，小黑。

抖成那樣，

動物醫院

97

領域

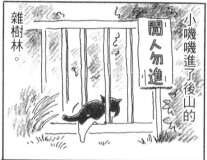

小嘰嘰進了後山的**閒人勿進**雜樹林。

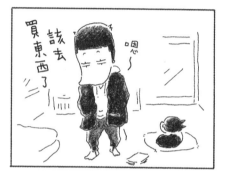

那裡人不能進入，是貓與大自然的世界。

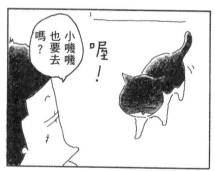

該去買東西了 嗯～

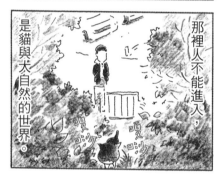

小嘰嘰也要去嗎？ 喔！

喔，小黑 登登登

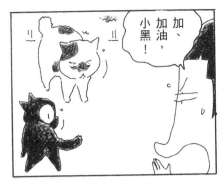

加、加加油，小黑！

這小子要去哪？

臭小子。

嗚喵喵

爭奪母貓。

哇，

逃

喵

貓吵架是自然形態之一，

人類可以介入嗎？

嗯

哈哈

沒辦法，他病剛好...

結果我還是介入了

人類不該介入的領域。

嗚嗚嗚

吼吼

拳擊助理

我在心中發誓，要做個稱職的拳擊助理。

可能是因為贏過一次吧，沒實力的小黑，很有自信地出門了。

那次是我幫了你啊

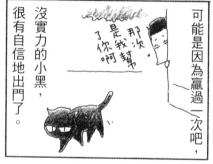

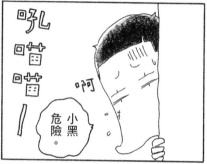

啊 小黑危險。

混帳，等等！

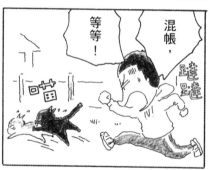

從來沒聽說過，拳擊助理居然加入戰局，打起來了。

又出手了

這人在幹嘛？

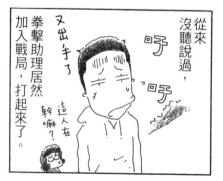

~特別篇~
貓與聖誕節

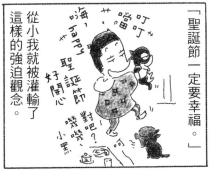

「聖誕節一定要幸福。」

從小我就被灌輸了這樣的強迫觀念。

叮叮噹
嗨、happy聖誕節
好開心
喵喵、對吧?
小哮,小黑、

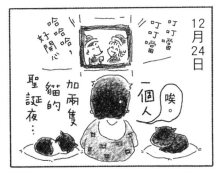

12月24日

叮叮噹
叮叮噹
哈哈哈哈、好開心、
加兩隻貓的聖誕夜…
一個人。
唉

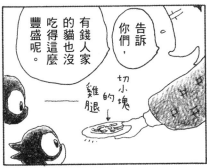

告訴你們,
有錢人家的貓也沒吃得這麼豐盛呢。

切小塊的雞腿

咚
鏘

喝——

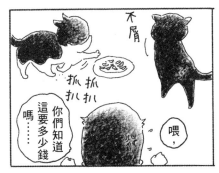

不屑

抓抓扒扒
你們知道這要多少錢嗎……

喂、

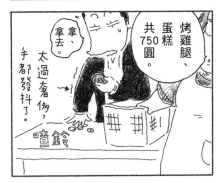

烤雞腿、蛋糕,共750圓。

拿、拿去。

太過奢侈,手都發抖了。

噹鈴

101

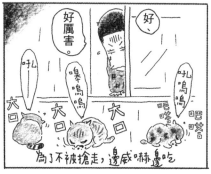

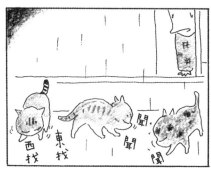

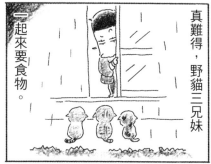

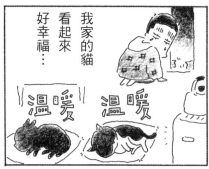

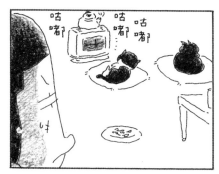

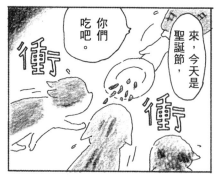

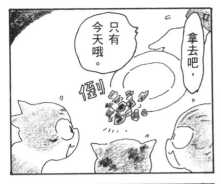

拿去吧，

只有今天哦。

倒

BEER
もど

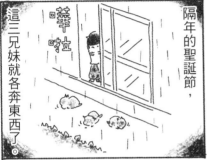

隔年的聖誕節，這三兄妹就各奔東西了。

嘩啦回

盯

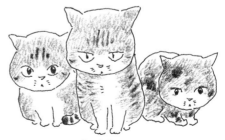

野貓三兄妹

第8章 開始打工

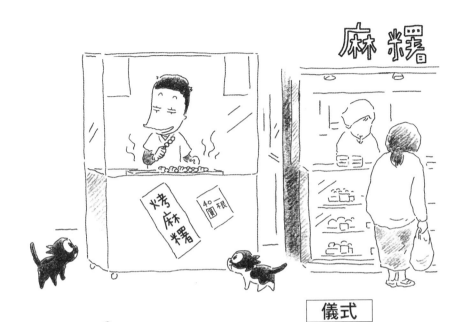

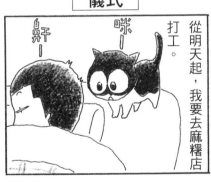

儀式

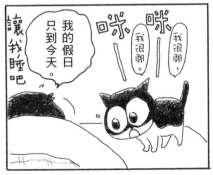

嗅.嗅.

嗅.嗅.

搓

搓

咬

痛！

只要我伸出一隻指頭，她就一定會進行這樣的儀式。

那、那麼晚安了

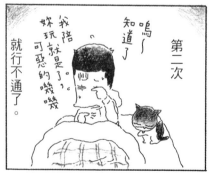

第二次

嗚～我陪妳玩就是了。知道了可惡的嘰嘰就行不通了。

喵

喵

當時

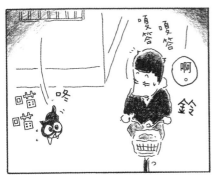

啊。

鈴

咚

喵喵

嘎答 嘎答

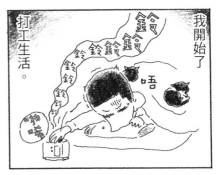

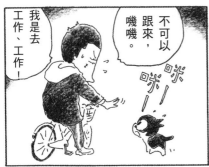

不可以跟來，嘰嘰。

咪—咪—

我是去工作、工作！

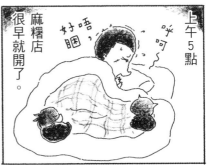

我開始了打工生活。

鈴鈴鈴鈴鈴鈴

唔

拖拉

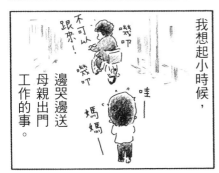

我想起小時候，母親邊哭邊送工作的事。

不可以跟來！

哇—媽媽

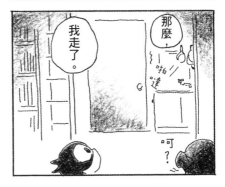

上午5點

麻糬店很早就開了。

好睏，唔呵呵

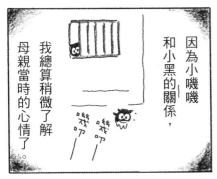

因為小嘰嘰和小黑的關係，我總算稍微了解母親當時的心情了。

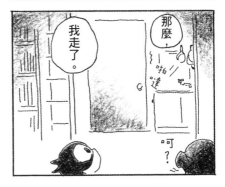

那麼，

我走了。

啪達

呵？

殘餘

白天我不在家，

閒貓們都做些什麼事呢？

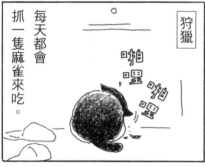

狩獵

每天都會抓一隻麻雀來吃。

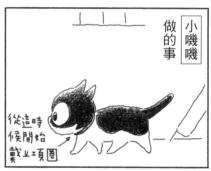

小嘰嘰做的事

從這時候開始戴上項圈

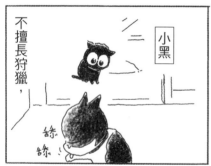

小黑

不擅長狩獵，

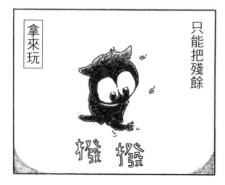

拿來玩

只能把殘餘

盤根交錯

平時慵懶慣了，現在要站一整天，身體有點吃不消。

歡迎光臨～

光是看到嘰嘰和小黑睡成一團，就覺得很安心。

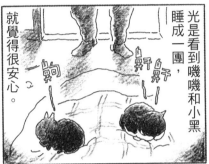

玩過後的殘局

逗貓棒　挖耳勺　老鼠　書　隧道　錫箔紙球

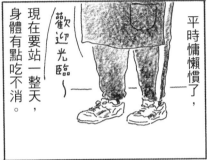

安心與疲憊盤根交錯。

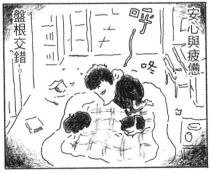

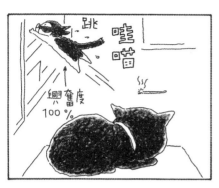

跳
哇喵
興奮度100%

出門前，

我會留下嘰嘰、小黑

各自需要的東西，

讓他們用來
打發時間。

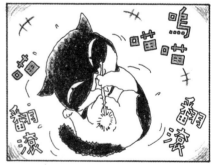

挖耳勺

小嘰嘰

哇喵
喵
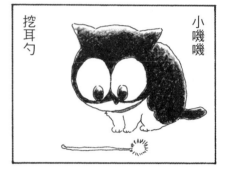

鉛筆

小黑
掉落
撥撥撥撥
骨碌碌

嗚
喵喵
喵

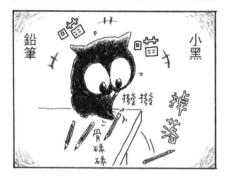

看到他們如我想像
那樣玩，

就有點
開心。

嗯。

嗯。

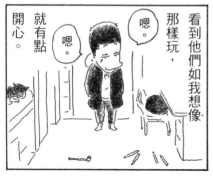

哇喵
哇喵
哇喵
哇喵
哇喵
咕唧
咕唧
啪達
啪達

那種人

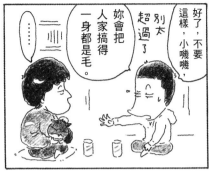

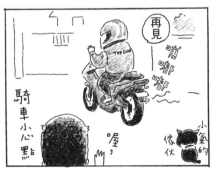
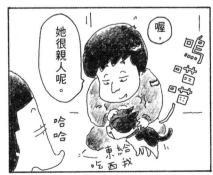

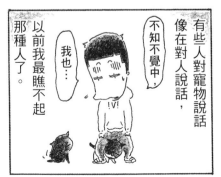

在打工地方吃太多，身體越來越重。

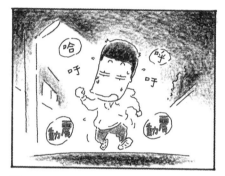

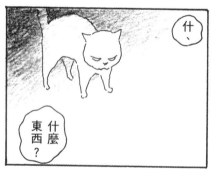

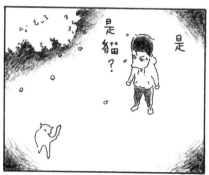

每天都故意來讓這隻猛衝貓恐嚇。我覺得很好玩，

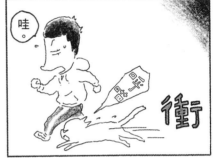

啊。

哇。

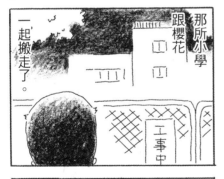

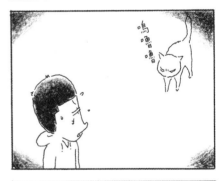

那所小學跟櫻花一起搬走了。

看來這小子是在恐嚇我。總不會這裡是你的地盤吧？

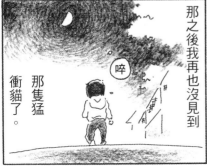

那之後我再也沒見到那隻猛衝貓了。啐

113

第9章　遍體鱗傷的小黑成為老大

成長的軌跡

那麼，
嗯嗤

我去
澡堂嘍。

長
大
了
呢。

吆喳

嗯喳

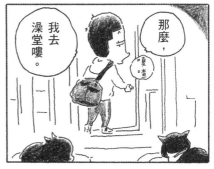

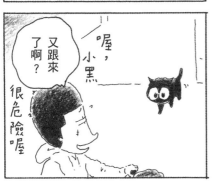

喔，
小黑

又跟來
了啊？

很危險喔

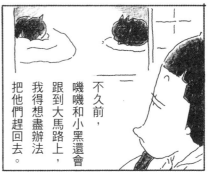

不久前，
嘰嘰和小黑還會
跟到大馬路上，
我得想盡辦法
把他們趕回去。

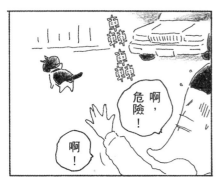

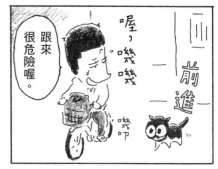

出道

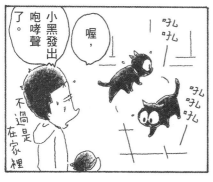

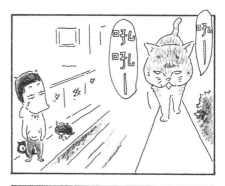

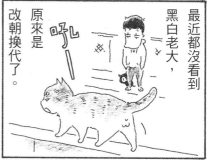

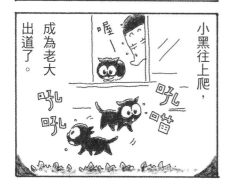

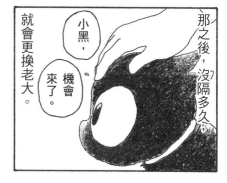

地盤

公貓經常遠征，

去找母貓。

喔，小黑發出老大的咆哮聲了。

快看，小嘰嘰。

打架

啊

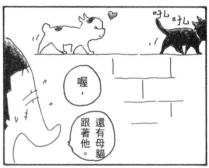

喔，還有母貓跟著他。

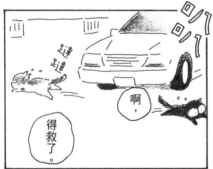

得救了。

啊，

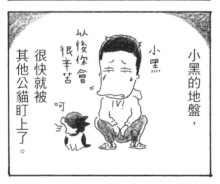

小黑的地盤，以後你會很辛苦呵，很快就被其他公貓盯上了。

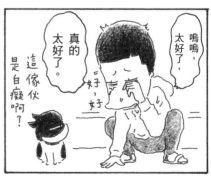

嗚嗚，太好了。

真的太好了。

這傢伙是白癡啊？

好，好，

118

名副其實

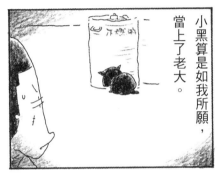

小黑算是如我所願，當上了老大。

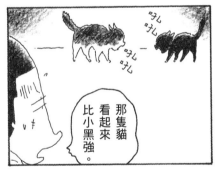

那隻貓看起來比小黑強。

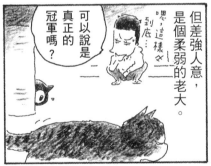

但差強人意，是個柔弱的老大。

可以說是真正的冠軍嗎？

嗯，這樣到底……

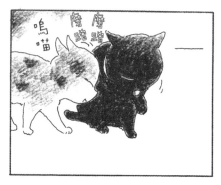

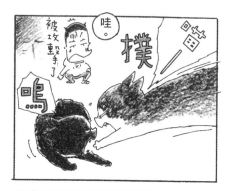

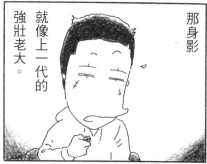

那身影
就像上一代的
強壯老大。

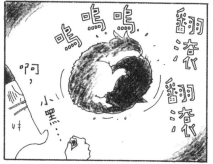

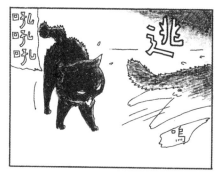

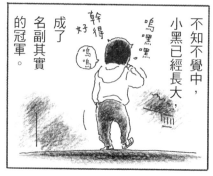

不知不覺中，
小黑已經長大，
成了名副其實
的冠軍。

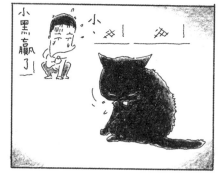

工作

打架受傷住院的小黑，戴著這樣的伊莉莎白項圈回來了。

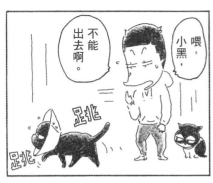

不能出去啊。

喂，小黑，

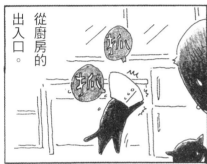

從廚房的出入口。

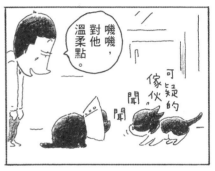

嘰嘰，對他溫柔點。

可疑的傢伙

聞聞

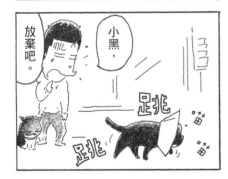

放棄吧。

小黑

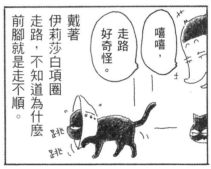

戴著伊莉莎白項圈走路，不知道為什麼前腳就是走不順。

走路好奇怪。

嘻嘻，

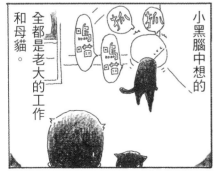

小黑腦中想的全都是老大的工作和母貓。

嗚喵

嗚喵

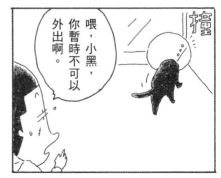

喂，小黑，你暫時不可以外出啊。

撞

果不其然

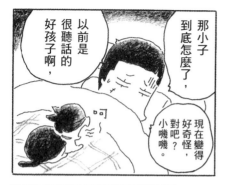

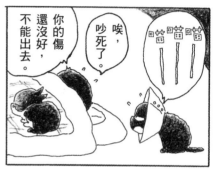

那小子到底怎麼了，以前是很聽話的好孩子啊，

現在變得好奇怪，對吧，小嘰嘰？

唉，吵死了。

你的傷還沒好，不能出去。

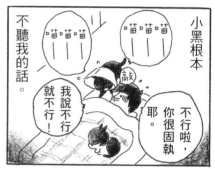

那天，小黑沒回來。

小黑根本不聽我的話。

不行啦，你很固執耶。

我說不行就不行！

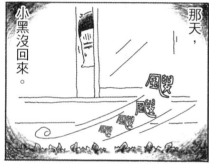

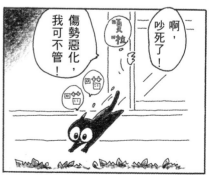

小黑。

啊。

啊，吵死了！

傷勢惡化，我可不管！

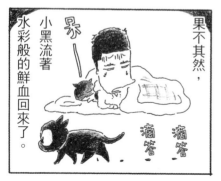

果不其然，小黑流著水彩般的鮮血回來了。

滴答

滴答

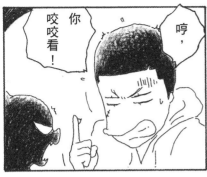

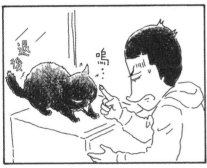

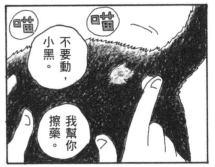

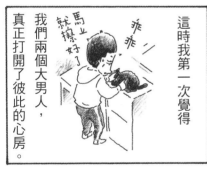

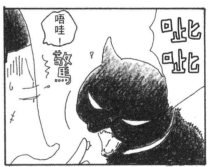

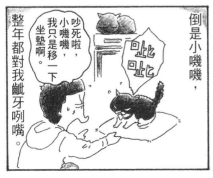

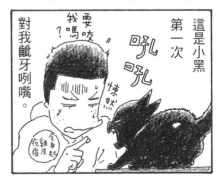

123

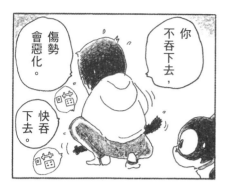

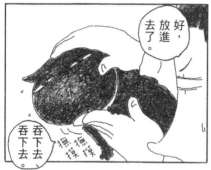

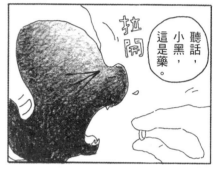

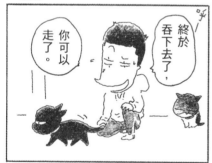

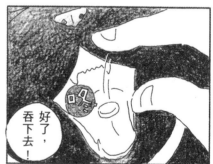

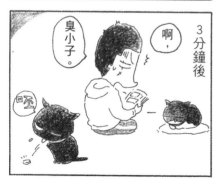

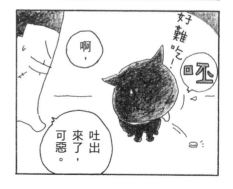

挑戰

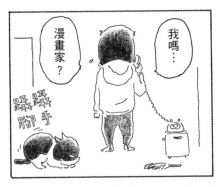

漫畫家？

我嗎…

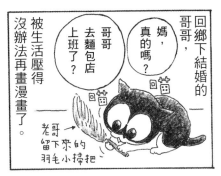

回鄉下結婚的哥哥，

媽，真的嗎？

哥哥去麵包店上班了？

被生活壓得沒辦法再畫漫畫了。

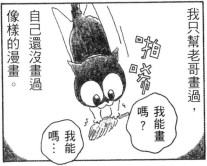

我只幫老哥畫過，自己還沒畫過像樣的漫畫。

我能畫嗎？

我能…嗎？

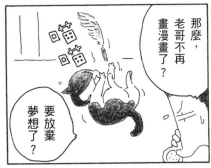

那麼，老哥不再畫漫畫了？

要放棄夢想了？

老哥留下來的羽毛小掃把

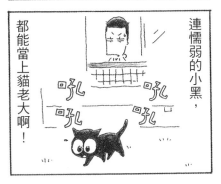

連懦弱的小黑，都能當上貓老大啊！

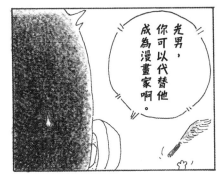

光男，你可以代替他成為漫畫家啊。

第10章　挑戰的結果

三人三種生活

為了成為正式的漫畫家，我換成時間比較充裕的打工。

小黑每天都混到早上，才從廚房的出入口回來。

咔躂

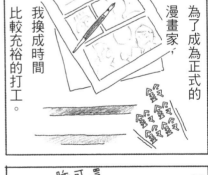

新的打工時間是9點到5點。

在健診中心打雜。

還可以再睡一下……

唔…

咔鏘

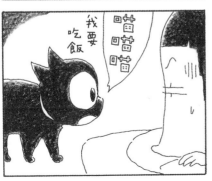

我要吃飯

喵喵喵喵

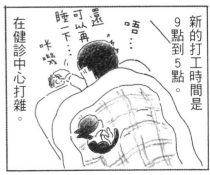

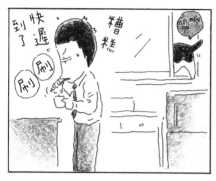

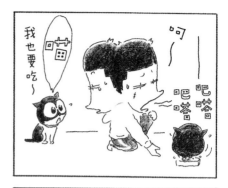

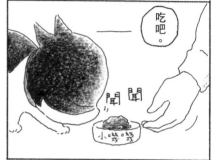

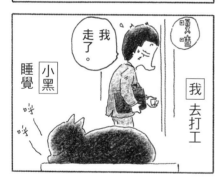

唔，睡著了⋯⋯

這樣怎麼成為漫畫家呢。

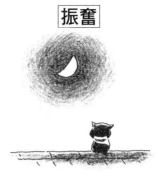

振奮

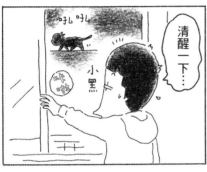

清醒一下⋯⋯

吼吼

小黑

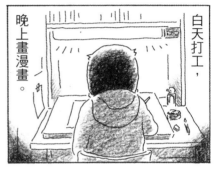

白天打工，晚上畫漫畫。

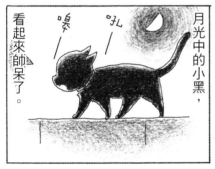

看起來帥呆了。

月光中的小黑，

喚　吼　吼

晚上⋯⋯

畫漫畫⋯⋯

睡睡　睡睡

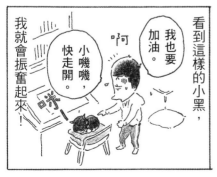

我就會振奮起來！

看到這樣的小黑，我也要加油。

阿

小嘰嘰，快走開。

伸伸懶腰

129

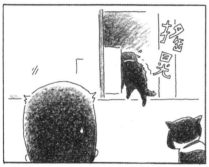

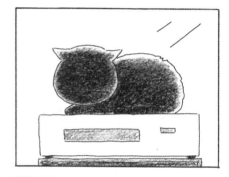

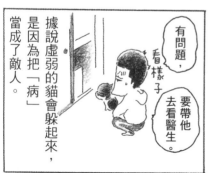

據說虛弱的貓會躲起來，是因為把「病」當成了敵人。

有問題，看樣子要帶他去看醫生。

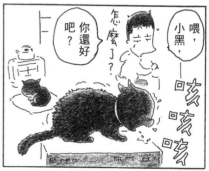

喂，小黑，咳咳咳咳

怎麼了？

你還好吧？

130

背部

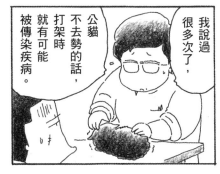

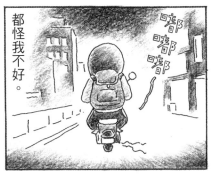

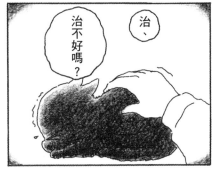

都怪我想讓小黑成為老大，沒聽醫生的忠告。

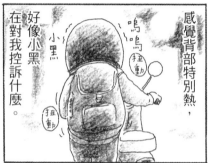

感覺背部特別熱，好像小黑在對我控訴什麼。

嗚嗚 扭動

小黑

扭動

哺嘟嘟

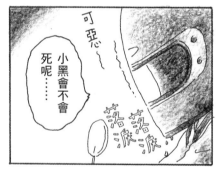

可惡——

小黑會不會死呢……

落漉漉

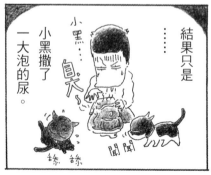

結果只是

小黑……

小黑撒了一大泡的尿。

聞聞

舔舔

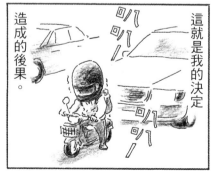

這就是我的決定造成的後果。

毫不留情

人家都說
黑白貓
很會
照顧人。

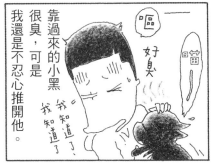

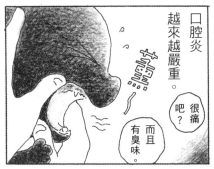

小黑好像
不太能吃。

小黑開始出現
愛滋病症狀。

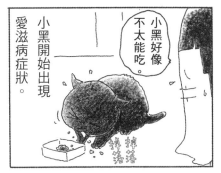

口腔炎
越來越嚴重。

很痛
吧？

而且
有臭味。

真的好臭

啊，
真的好臭

擦拭 擦拭

靠過來的小黑
很臭，可是
我還是不忍心推開他。

嘔
好臭

我知道了，
我知道了

在這方面，
小嘰嘰
就一點都毫不留情。

吼吼
不要
靠過來。
霹靂啪啪
啪

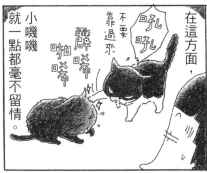

聞
聞

聞
聞

滴答
滴答

133

外面的味道

134

以漫畫家為目標是很好，可是，在這種狀況下，根本畫不出來。唔……不知道該畫什麼……

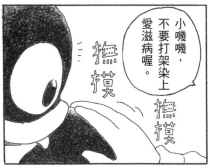

小嘰嘰，不要打架染上愛滋病喔。

撫摸 撫摸

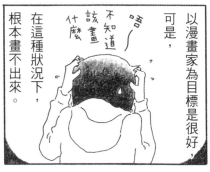

呵～

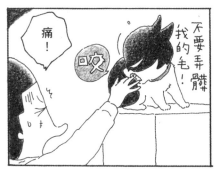

不要弄髒我的毛！

咬

痛！

喂，你還好吧？小黑。

這時候，有說話的對象，可以排遣心情。

回苗 回苗 回苗

← 小黑一定會回應

哼哼

哮

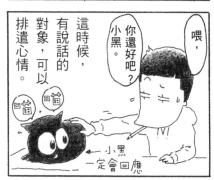

三明治

拿拳擊漫畫去參加比賽，每次都落選。

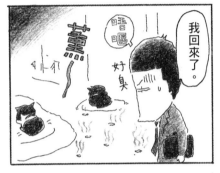

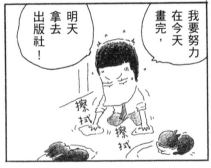

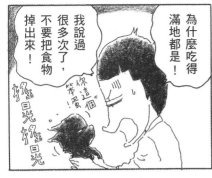

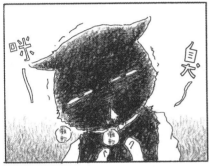
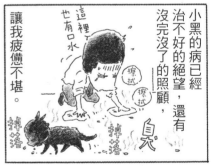

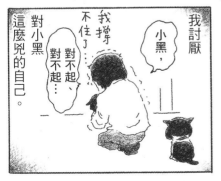

一整晚

138

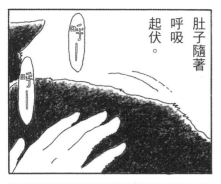

肚子隨著呼吸起伏。

呼吸

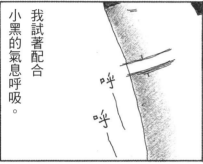

我試著配合小黑的氣息呼吸。

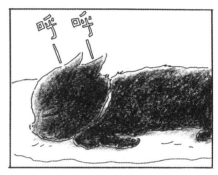

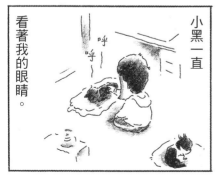

小黑一直看著我的眼睛。

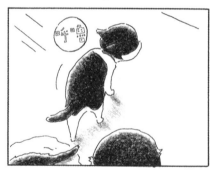

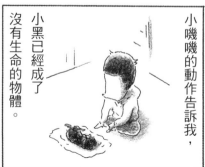

沒有生命的物體。
小黑已經成了
小嘰嘰的動作告訴我，

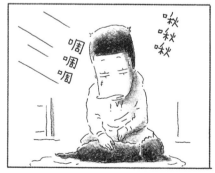

第11章　永遠在一起

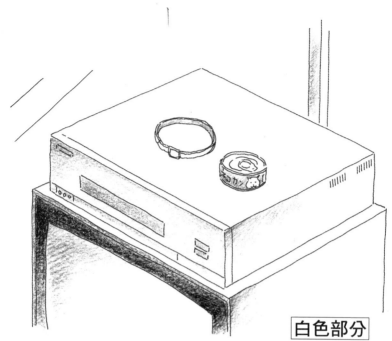

白色部分

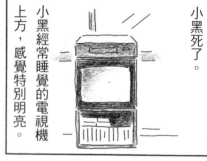

小黑死了。

小黑經常睡覺的電視機上方，感覺特別明亮。

再來
一次。

嘿嘿,

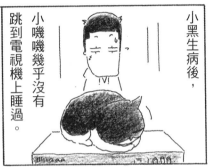

小黑生病後,
小嘰嘰幾乎沒有
跳到電視機上睡過。

足兆

呼嚕

啊。

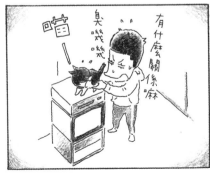

有什麼關係嘛

臭嘰嘰

喵

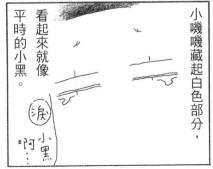

小嘰嘰藏起白色部分,
看起來就像
平時的小黑。

淚

小黑

啊…

143

兩人

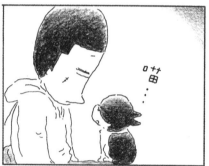

遙遠的過去

不知道什麼時候，野貓三兄妹也不見了。

咪
咪——

橘貓
咪咪

灰貓
喵嗚

大家一起做日光浴
已經是遙遠的過去了。

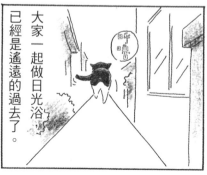

呼嚕
呼嚕

甩
甩

146

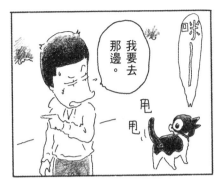

例行公事

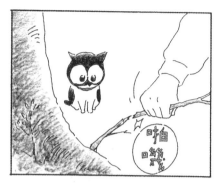

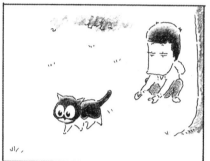

小嘰嘰去後山散步。

我去慢跑。

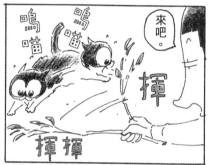

這就是我們早上的

例行公事。

緣起

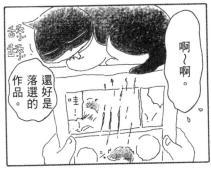

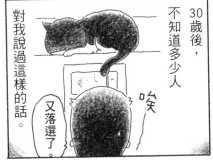

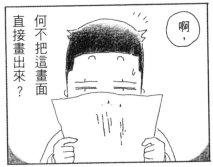

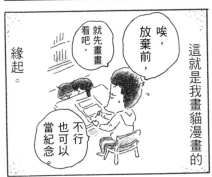

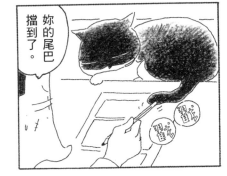

更不可思議的是，
連載用的標題？
咦？
呃，
決定連載了。

嗯
有留言電話
閃爍　閃爍

這個嘛，
就用…

稍後再正式與您連絡
這通電話改變了我的命運。
您得獎了…
嘩

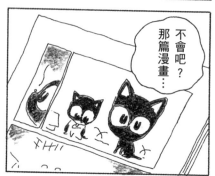

不會吧？
那篇漫畫…

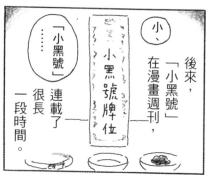

小、
「小黑號」在漫畫週刊，
小黑號牌位
「小黑號」連載了很長一段時間。

特別篇

日常生活

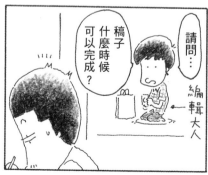

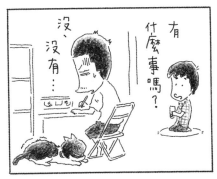

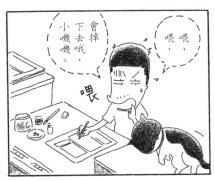

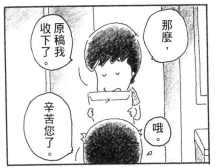

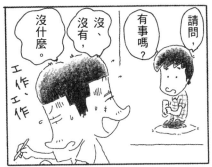

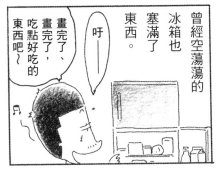

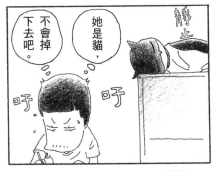

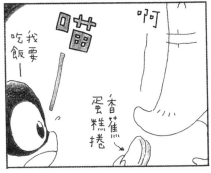

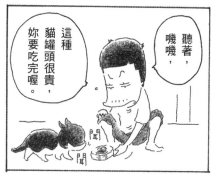

後

記

給小黑、小嘰嘰與哥哥

兩隻小小貓，大大改變了我的人生。

剛見到他們時，完全沒想到最後會變成這樣。

兩隻在我腳邊繞來繞去的那些日子，總是攪得我又笑又咋舌。

下雪那天，

如果哥哥沒有

把這兩隻撿回來，

我很可能

會變成

價值觀跟現在完全不一樣的人。

我可能

看都不會看貓一眼⋯⋯。

我由衷感謝

小黑、小嘰嘰、

還有老哥。

杉作

愛視界 022

為什麼貓都叫不來 【書衣海報版】

猫なんかよんでもこない。

作 者：

杉作 Sugisaku ｜譯者：涂愫

芸｜出版者：愛米粒出版有限公司｜地

址：台北市 10445 中山北路二段 26 巷 2 號 2

樓｜編輯部專線：（02）25622159｜傳眞：（02）25818761｜【如果您

對本書或本出版公司有任何意見，歡迎來電】｜總編輯：莊靜君｜印刷：

上好印刷股份有限公司｜電話：（04）23150280｜初版：二〇一三年

（民 102）六月一日｜二版一刷：二〇二三年（民 112）二月九日｜

定價：320 元｜總經銷：知己圖書股份有限公司｜郵政劃撥：15060393｜

（台北公司）台北市 106 辛亥路一段 30 號 9 樓｜電話：（02）

23672044／23672047｜傳眞：（02）23635741｜（台中

公司）台中市 407 工業 30 路 1 號｜電話：（04）

23595819｜傳眞：（04）23595493｜國際

書 碼：978-626-96354-7-4 ｜ CIP：947.41

／ 111021577 ｜ NEKONANKA YONDEMO

KONAI. Copyright © 2012 Sugisaku All Rights Reserved.

Original Japanese edition published in 2012 by

JITSUGYO NO NIHON SHA, Ltd. Complex Chinese

Character translation rights arranged with JITSUGYO NO

NIHON SHA, Ltd. through Haii AS International Co., Ltd.

Complex Chinese translation copyright © 2013 by Emily

Publishing Company, Ltd.

因為閱讀，我們放膽作夢，恣意飛翔─成立於

2012年8月15日。不設限地引進世界各國的作

品。在看書成了非必要奢侈品，文學小說式微的年代，愛米粒堅

持出版好看的故事，讓世界多一點想像力，多一點希望。

愛米粒出版　　愛米粒 FB　　填回函送購書金